赵孟頫胆巴碑

中国碑帖高清彩色精印解析本

杨东胜 主编

徐传坤 编

浙江古籍出版社

图书在版编目（CIP）数据

赵孟頫胆巴碑 / 徐传坤编. — 杭州 : 浙江古籍出版社, 2022.3（2023.5重印）

（中国碑帖高清彩色精印解析本 / 杨东胜主编）

ISBN 978-7-5540-2115-6

Ⅰ.①赵… Ⅱ.①徐… Ⅲ.①楷书—书法 Ⅳ.①J292.113.3

中国版本图书馆CIP数据核字（2021）第201132号

赵孟頫胆巴碑

徐传坤　编

出版发行	浙江古籍出版社
	（杭州体育场路347号　电话：0571-85068292）
网　　址	https://zjgj.zjcbcm.com
责任编辑	潘铭明
责任校对	张顺洁
封面设计	墨点字帖
责任印务	楼浩凯
照　　排	墨点字帖
印　　刷	湖北金港彩印有限公司
开　　本	787mm×1092mm　1/16
印　　张	2.75
字　　数	63千字
版　　次	2022年3月第1版
印　　次	2023年5月第3次印刷
书　　号	ISBN 978-7-5540-2115-6
定　　价	22.00元

如发现印装质量问题，影响阅读，请与印刷厂联系调换。

简　　介

　　赵孟頫（1254—1322），字子昂，号松雪道人，湖州（今属浙江）人。宋宗室后裔，宋亡隐居。元世祖时，以遗逸被召。历任集贤直学士、翰林学士承旨、荣禄大夫等职，死后追封魏国公，谥文敏，故又称赵集贤、赵承旨、赵文敏。《元史》卷一百七十二有传。

　　赵孟頫诗文书画俱佳，其书法宗"二王"，博取汉魏晋唐诸家，用功甚深，诸体皆擅，书风秀媚圆润，为楷书四大家之一。赵孟頫传世作品众多，楷书代表作有《胆巴碑》《湖州妙严寺记》《玄妙观重修三门记》《寿春堂记》等，行草书代表作有《前后赤壁赋》《洛神赋》《闲居赋》《归去来辞》等，小楷代表作有《道德经》《汲黯传》等。赵孟頫书法不仅名重当时，对后世书风也有很大影响。

　　《胆巴碑》全称《大元敕赐龙兴寺大觉普慈广照无上帝师之碑》，又称《帝师胆巴碑》，墨迹，纸本。原件纵33.6厘米，横166厘米，现藏于故宫博物院。此作由赵孟頫奉敕撰文并书写，碑文记述了帝师胆巴的生平事迹。作品书写于延祐三年（1316），赵氏时年63岁，此作为其晚年碑书的代表作。《胆巴碑》笔法秀媚，苍劲浑厚，于端庄中见潇洒，既厚重又灵动，是赵孟頫融汇"二王"与李邕书风的一件名作，也是学习楷书的上佳范本之一。

一、笔法解析

1.顺逆

顺逆指顺锋与逆锋。起笔时，笔锋与行笔方向相同或直接切入为顺锋，笔锋与行笔方向相反为逆锋。有时逆锋动作在空中进行。

看视频

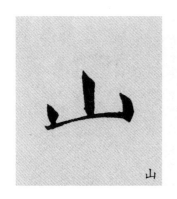

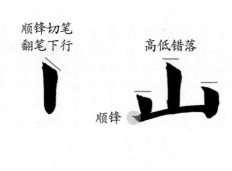

顺锋切笔
翻笔下行　　　高低错落

顺锋

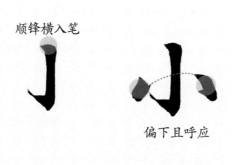

顺锋横入笔

偏下且呼应

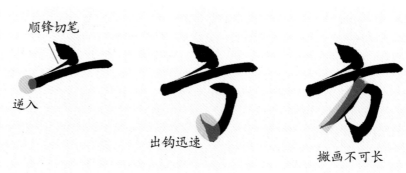

顺锋切笔

逆入

出钩迅速

撇画不可长

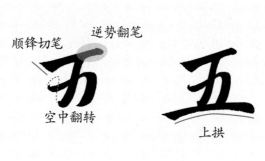

顺锋切笔　　逆势翻笔

空中翻转

上拱

2. 中侧

中侧指中锋与侧锋。中锋指书写时笔尖在笔画中间，侧锋指书写时笔尖在笔画一侧。中锋写出的笔画饱满、浑厚，侧锋写出的笔画灵动、飘逸。《胆巴碑》用笔中、侧锋并用，以中锋为主。

看视频

上

S形切笔
中锋
行笔
居中

上
中锋行笔

先

侧锋切笔
翻转调为中锋

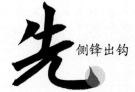
先
侧锋出钩

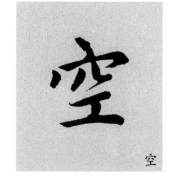

空

侧锋转中锋
呼应下笔

斜 正

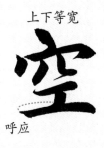
上下等宽
空
呼应

子

侧锋入笔
再转中锋

有弧度
侧锋出钩

子
上紧下松

3

3. 提按

　　提指提起笔锋，按指按下笔锋。字中笔画的粗细变化就是由提按形成的。注意提中有按，按中有提，不可完全对立。

 看视频

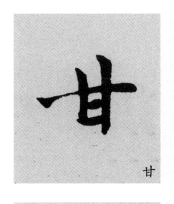

甘

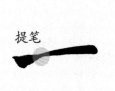

提笔

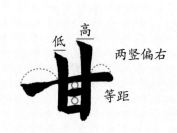

低 高
两竖偏右
等距

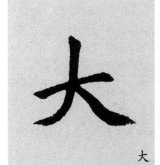

大

稍提笔
提笔
力到末端

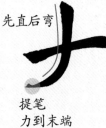

先直后弯

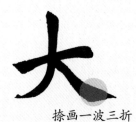

捺画一波三折
按笔出捺角

大

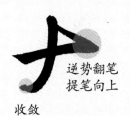

逆势翻笔
提笔向上
收敛

反捺收笔由按到提

日

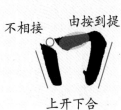

不相接 由按到提
上开下合

不相接

4. 牵丝连带

牵丝连带是笔画间笔势呼应关系的体现。笔画间有时以牵丝相连，有时以笔势相呼应，无线条相连，即笔断意连。

看视频

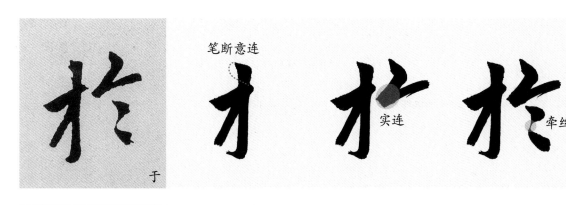

笔断意连

实连

牵丝

于

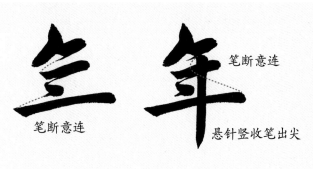

笔断意连

笔断意连

悬针竖收笔出尖

年

立

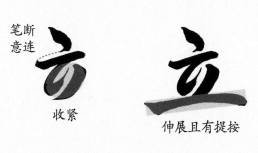

笔断意连

收紧

伸展且有提按

立

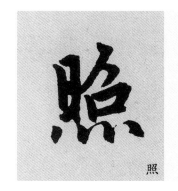

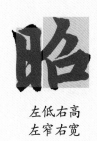

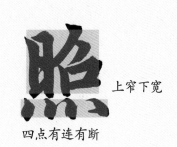

上窄下宽

左低右高
左窄右宽

四点有连有断

照

5. 方圆

方圆指方笔与圆笔。方笔与圆笔是对立统一的两种笔法，往往在起、收笔和转折处分别呈现出棱角和圆弧两种形态。方笔劲挺险峻，圆笔含蓄内敛。《胆巴碑》中笔画的形态有方有圆，方圆兼备。

看视频

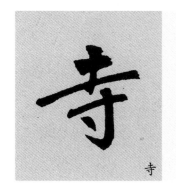

寺

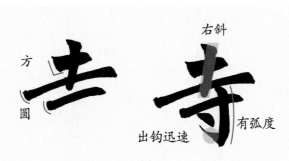

祐

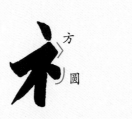

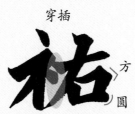

臣

者

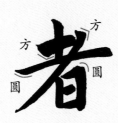

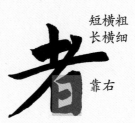

二、结构解析

1. 参入行草

《胆巴碑》虽然是楷书，但笔画有时会借用行草的写法，从而使结构、字势更为丰富多彩。

看视频

临

重叠连写

左窄右宽

草书写法

光

实连

上下等宽

上下连写
横短

胜

直 中
写 曲

上下连写

上重下轻

谥

右部收敛

实连
左低右高

下压以稳定重心

2. 横舒纵敛

横舒纵敛是指字中横向笔画舒展，纵向笔画收敛。

看视频

长

短
长

短
横向取势

无

上开下合

间距稍小

长横伸展

靠上收敛

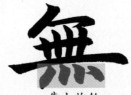

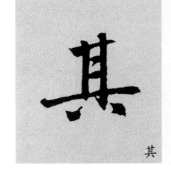

其

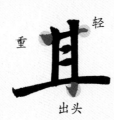

重　轻
出头

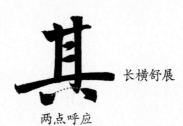

长横舒展
两点呼应

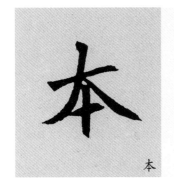

本

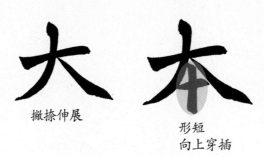

撇捺伸展

形短
向上穿插

8

3. 变同为异

为避免重复，《胆巴碑》中相同的字有时采用不同的写法。

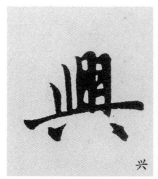

兴

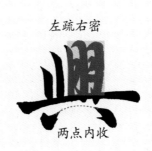

以竖代横　圆转　外拓

左疏右密

两点内收

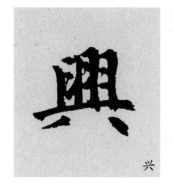

兴

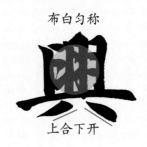

以点代横　方折　内收

布白匀称

上合下开

台

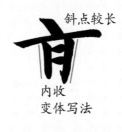

斜点较长

内收
变体写法

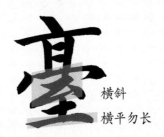

横斜

横平勿长

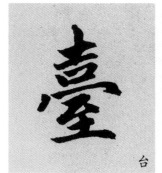

台

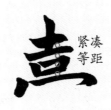

紧凑
等距

中部最宽

下部厚重沉稳

9

4. 增减有度

《胆巴碑》中有的字有增减笔画的现象，这些字属异体写法，在书法中不算错字。我们在创作中可以使用有明确出处的异体字形，但不能随意增减某字笔画。

看视频

融

等距

多一撇

左高右低

凡

收敛

伸展

多一点

教

借用篆隶写法

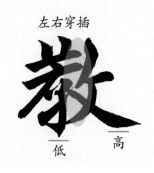

左右穿插

低　高

撰

左放右收

借用篆隶写法

三、章法与创作解析

学习书法当以墨迹学笔法。较之碑刻，墨迹的用笔细节一目了然，便于理解。对初学者而言，以墨迹入门有助于少走弯路。楷书四大家中，赵孟頫传世墨迹最多，《胆巴碑》是其晚年代表作之一。此作融汇了"二王"与李邕的神韵，用笔坚实，结体开张，被后世书家视作学习大楷不可多得的范本。

与唐楷相比，赵孟頫楷书的创新与突破在于加入了行书的用笔。从《雁塔圣教序》与《大字阴符经》中可以看到，褚遂良也在楷书中引入了行书笔意。但褚遂良楷书的线条较细，意态妩媚，而赵孟頫楷书的线条较之更粗，笔力内含，有"金刚杵"之誉，这是二者的区别。同时，赵孟頫楷书的线条又不似颜真卿笔下的那样横轻竖重，而是骨肉停匀，含蓄内敛。这种不激不厉的线条构成了《胆巴碑》的主体。线条起止处用笔干净，无论是起笔处的切笔、转锋，还是承接上笔笔势的搭锋、逆入，无不果断、自如。尤其作为首笔的横画，起笔往往重按，提按分明，与智永《真草千字文》中的笔法类似。

《胆巴碑》的结构以平和、内敛为主，不作强烈对比。《胆巴碑》通篇字形以方正为主，长形、扁形的字穿插其中，字形大小没有强烈反差。在其他书法作品中常见的轻重对比，也被赵孟頫大大弱化了。同样源自"二王"法脉的《大字阴符经》，其中的轻重对比堪称极端，与之相比，《胆巴碑》则是线条粗细均匀，轻重差异小，过渡自然。收放之间偏于收，这是《胆巴碑》结构的一个显著的审美特征。从撇捺的处理上也可以看到，飘逸的弧线、尖锐的出锋都比较少见，反捺的使用则较为频繁。

《胆巴碑》墨迹是为上石准备的，因此写于界格之中，字距、行距大略相当。虽然字字独立，但仍然气息贯通；虽然不作夸饰，但依然形态生动。以《胆巴碑》风格进行创作，学其形式容易，得其精神则较难。

书者创作的后面这幅楷书条幅即以《胆巴碑》风格为基调。赵孟頫楷书中的行书笔意，吸引了不少学习者临习，但因为遗神取貌，很容易流于表面。我们在学习时要把握原作收敛、平正、坚实的风格特点。作品中用笔力求沉着，如"天""江""山"

黄金為宫殿七寶妙莊嚴種：諸珎異供養無不備建立大道場邪魔及外道破滅無蹤跡法力所護持國土保安静皇帝太后壽命等天地王宫諸眷屬

右節臨趙孟頫膽巴碑太工火星
歳次辛丑暮春傳坤書於青島

徐傳坤節臨《膽巴碑》

等笔画少的字更要用笔厚重，"苏""钟"等笔画多的字也不要故意把笔画写得轻细，应在均匀的基础上稍有变化。"寺""半"等字的长横，起笔重按，展示《胆巴碑》的这一特征。"落""声"二字中的捺画不出锋，与作品中的其他捺画产生了对比和变化。"霜""到"二字的行书笔意体现在字内笔画的呼应上，使字势静中有动。由于赵体楷书以收敛、平和为特点，因此作品落款的风格也不宜张扬，以文静乃至秀美一路的行书为宜。

学习章法与创作，离不开对范本章法的学习研究。赵孟頫传世作品较多，楷、行、草诸体皆备，资料丰富，非常有利于我们通过临、创结合的方式吸取其艺术精髓。

半鐘聲到客船

對愁眠姑蘇城外寒山寺夜

月落烏啼霜滿天江楓漁火

楓橋夜泊徐傳坤

歲次辛丑深秋書張繼

徐传坤　楷书条幅　张继《枫桥夜泊》

賜

賜龍

敕賜

元

敕

寺

广

普

慈

大

觉

照無上帝師碑

大元敕賜龍興寺大
覺普慈廣照無上帝
師之碑
集賢學士資德大
夫臣趙孟頫奉

敕撰并书篆。皇帝即位之元年。有诏金刚上师胆巴。赐谥大觉普慈广照无上帝师。敕

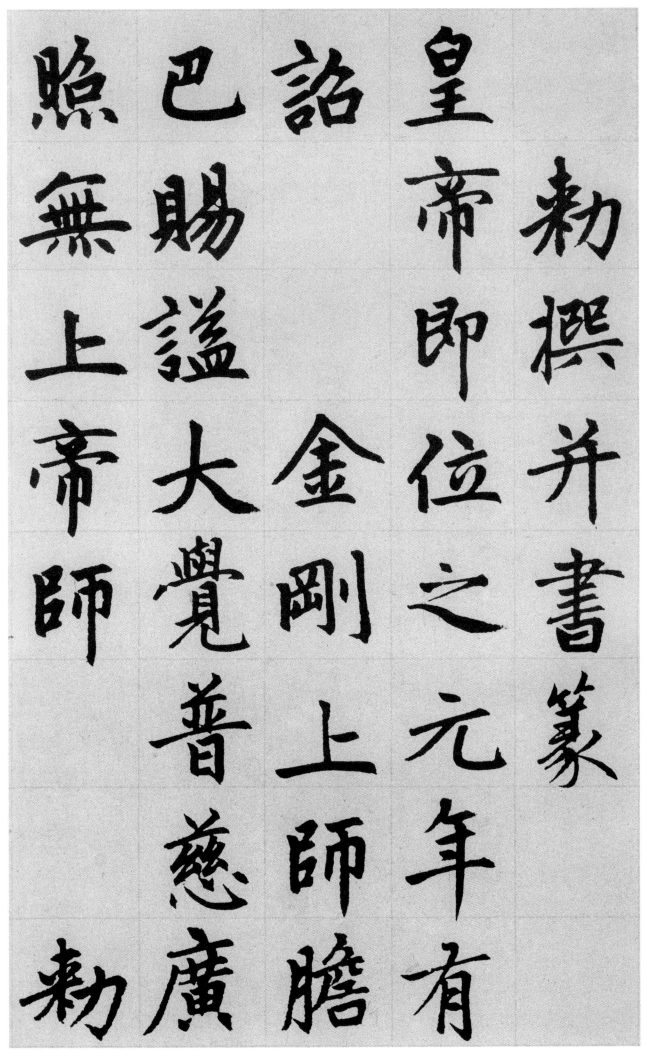

敕撰并書篆

皇帝即位之元年有

詔金剛上師膽

巴賜謚大覺普慈廣

照無上帝師敕

臣孟頫為文并書刻

石大都寺五年

真定路龍興寺僧選

月八奏師本住其寺

乞刻石寺中復

敕臣孟頫為文并書
臣孟頫預議賜謚大
覺以言乎師之體普
慈以言乎師之用廣
照以言慧光之所照

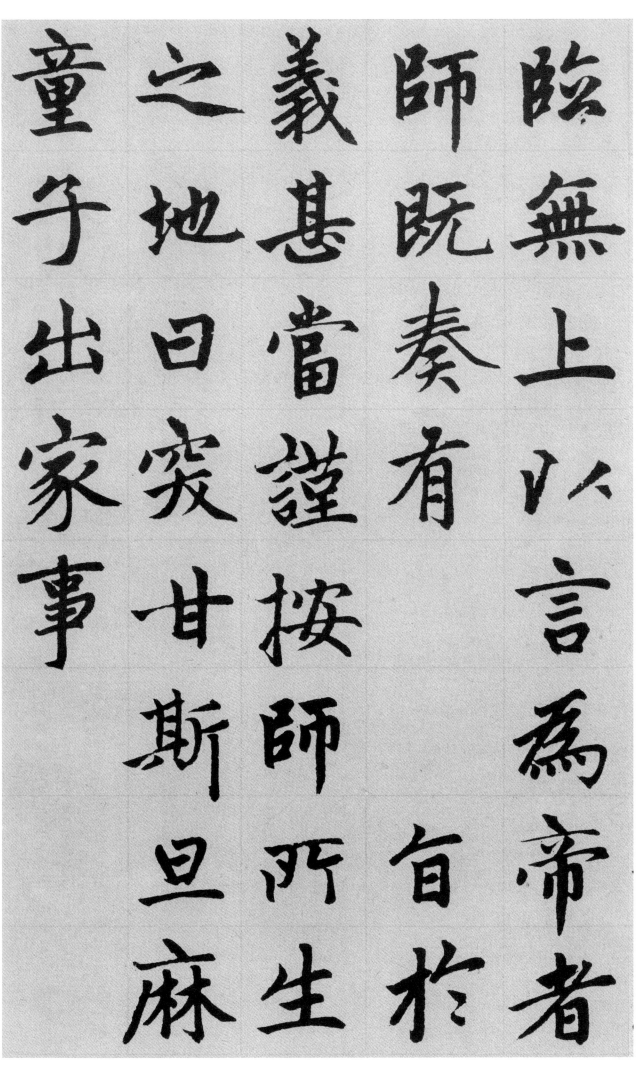

童之義師臨
于地甚既無
出曰當奏上
家窆謹有以
事甘按言
　斯師為
　旦所帝
　麻生旨者

圣师绰理哲哇为弟子。受名胆巴。梵言胆巴。华言微妙。先受秘密戒法。继游西天竺国。遍参高僧。受经律

聖師綽理措哇為弟

子受名膽巴梵言膽

巴華言微妙先受秘

密戒法繼遊西天竺

國編祭高僧受經律

論縡是深入法海博

采道要顯密兩融空

實兼照獨立三界宗

眾標的至元七年為

帝師巴思八俱

至中國帝師者乃聖師之昆弟子也帝師告歸西蕃以教門之事屬之于師始於五臺山

至中国。帝师者。乃圣师之昆弟子也。帝师告归西蕃。以教门之事属之于师。始于五台山

然夜詞法建

流不伽作立

聞懈剌諸道

自屢持佛場

是彰戒事行

德神甚祠秘

業異嚴祭密

隆赫晝摩呪

盛。人天归敬。武宗皇帝。皇伯晋王及今皇帝。皇太后皆从受戒法。

盛人天歸敬

武宗皇帝

晉王及

今皇帝

皇太后皆從受戒法

皇伯

下至諸王將相貴人
委重寶為施身執弟
子禮不可勝紀龍興
壽建於隋世寺有金
銅大悲菩薩像五代

时契丹入镇州。纵火焚寺。像毁于火。周人取其铜以铸钱。宋太祖伐河东。像已毁。为之叹息。僧可传言。寺

時契丹入鎮州縱火

焚寺像毀於火周宋

取其銅以鑄錢宋

祖伐河東像已毀為

之歎息僧可傳言寺

有復興之讖於是為
降詔復造其像高七
十三尺遠大閣三重
以覆之翼之以兩
樓壯麗奇偉世未有

也縣是龍興遂為河

朔名寺方營閣有義河

流水自五臺山頰龍河

多寮之數與閣材長短小大

也。
縣是龙兴遂为河朔名寺。方营阁。
有美木自五台山頰龙河流出。计其长短小大多寡之数。与阁材尽

合
詔取
以賜
僧惠
演

為之
記師
始来
東土

寺講
主僧
宣微
大師

普整
雄辯
大師
永安

等即
禮請
師為
首住

持元貞元年正月師
忽謂眾僧曰將有聖
人興起山門即為梵
書奏徽仁裕聖皇太后奉

持。元贞元年正月。师忽谓众僧曰。将有圣人兴起山门。即为梵书奏徽仁裕圣皇太后。奉

今皇帝為大功德主。主其寺。復謂眾僧曰。汝等繼今可日講妙法蓮華經。孰復相代。無有已時。用召集神

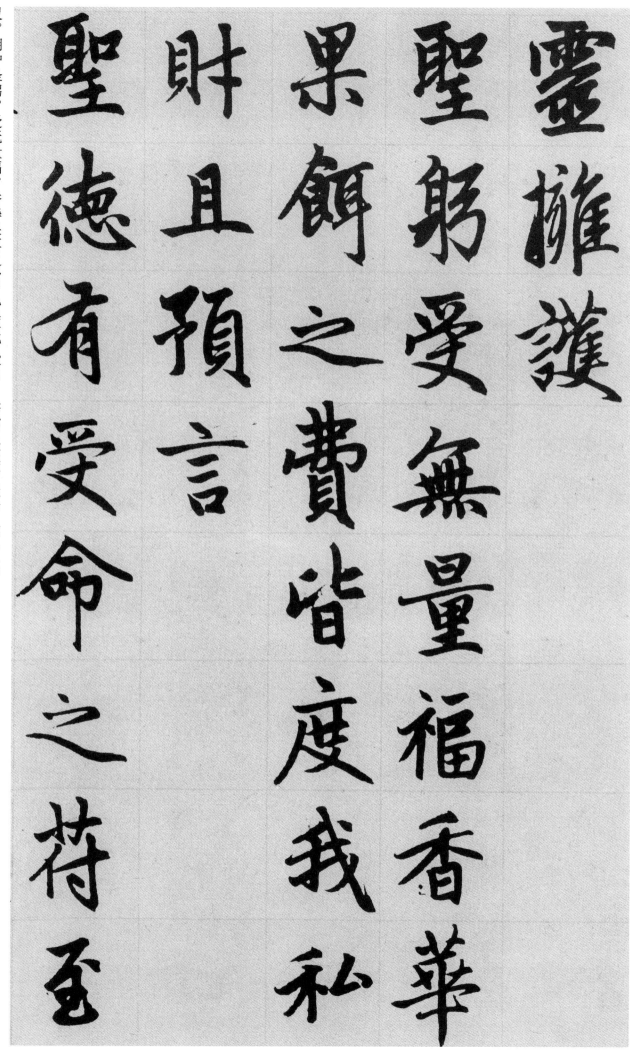

灵。拥护圣躬。受无量福。香华果饵之费。皆度我私财。且预言圣德有受命之苻。至

灵擁護聖躬受無量福香華果餌之費皆度我私財且預言聖德有受命之苻聖

大元年。东宫既建。以旧邸田五十顷赐寺为常住业。师之所言。至此皆验。大德七年。师在上都弥陀院入

大元年東宮既建
舊邸田五十頃賜寺
為常住業師之所
至此皆驗大德七年
師在上都弥陀院入

般涅槃。现五色宝光。获舍利无数。皇元一统天下。西蕃上师至中国不绝。操行谨严。具智慧神通。

般涅槃現五色寶光

獲舍利無數

皇元一統天下西蕃

上師至中國不絶

行謹嚴具智慧神通

无如师者臣孟頫为

之颂曰师从无始劫学道不

退转十方诸如来

三所受记来世必成

佛住婆婆世界演說

無量義身為

帝王師度脫

一切衆

黃金為宮殿七寶妙

莊嚴種二諸珍異供

佛。住娑婆世界。演说无量义。身为帝王师。度脱一切众。黄金为宫殿。七宝妙庄严。种种诸珍异。供

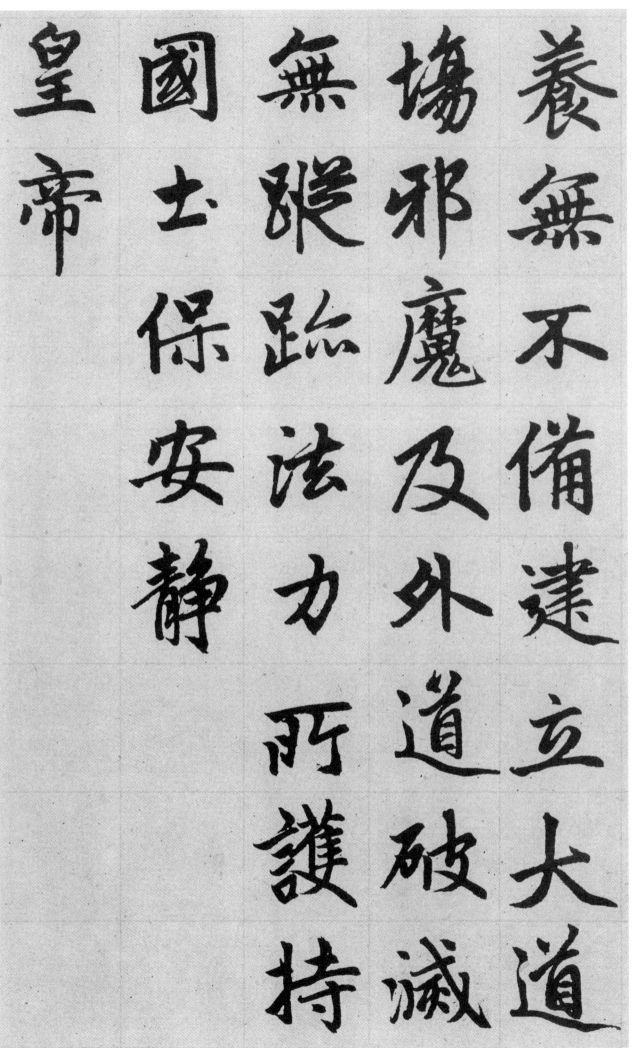

養無不備。建立大道場。邪魔及外道。破滅無蹤跡。法力所護持。國土保安靜。皇帝

皇太后。寿命等天地。王宫诸眷属。下至于含生。归依法力故。皆证佛菩提。成就众善果。获无量福德。臣作

皇太后壽命等天地

王宫諸眷属下至於

含生歸依法力故皆

證佛菩提成就眾善

倮穫無量福德臣作

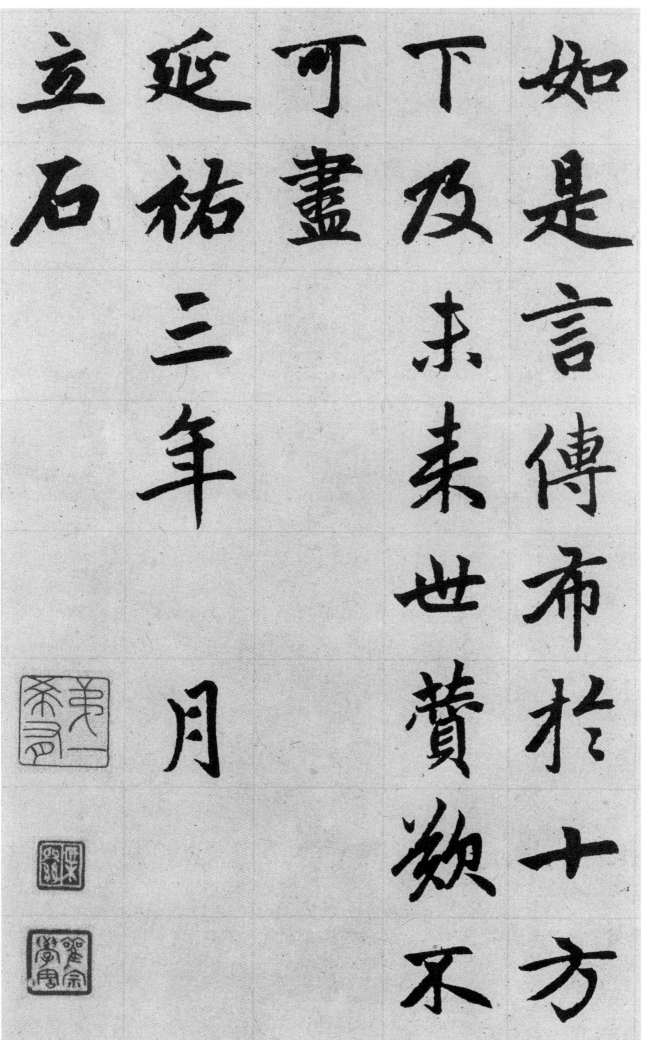

如是言。传布于十方。下及未来世，赞叹不可尽。延祐三年月立石。

立石　延祐三年月　可盡　下及未来世贊叹不　如是言傳布於十方

大元年東舊邱田五為常住業

朕涅槃現
權舍利無
皇元一統